解碼真

# 解碼莫內

作者 理查・威爾斯
RICHARD WILES

翻譯 席玉蘋

Boulder Media 大石文化

# 解碼莫內

作　　者：理查·威爾斯
翻　　譯：席玉蘋
主　　編：黃正綱
資深編輯：魏靖儀
美術編輯：吳立新
行政編輯：吳怡慧

發 行 人：熊曉鴿
總 編 輯：李永適
營 運 長：蔡耀明
印務經理：蔡佩欣
發行經理：曾雪琪
圖書企畫：黃韻霖、陳俞初

出 版 者：大石國際文化有限公司
地　　址：台北市內湖區堤頂大道二段 181 號 3 樓
電　　話：（02）8797-1758
傳　　真：（02）8797-1756
印　　刷：博創印藝文化事業有限公司
2020 年（民 109）3 月二版
定　　價：新臺幣 250 元

本書正體中文版由
Guild of Master Craftsman Publications Ltd 授權
大石國際文化有限公司出版
版權所有，翻印必究
ISBN：978-957-8722-83-5（平裝）
＊ 本書如有破損、缺頁、裝訂錯誤，
請寄回本公司更換
總代理：大和書報圖書股份有限公司
地址：新北市新莊區五工五路 2 號
電話：（02）8990-2588
傳真：（02）2299-7900

## 國家圖書館出版品預行編目（CIP）資料

解碼莫內 / 理查·威爾斯(Richard Wiles)作；
席玉蘋 翻譯.
-- 二版. -- 臺北市：大石國際文化, 民109.3
96頁；14.8×21公分
譯自：BIOGRAPHIC MONET
ISBN：978-957-8722-83-5 (平裝)

1.莫內(Monet, Claude ,1840-1926) 2.畫家
3.傳記

940.9942　　　　　　　　109001736

# 目錄

# 圖像

「我們若能透過一組圖像辨認出一位藝術家，就代表這位藝術家和他的作品已經全面進入我們的文化和意識之中。」

# 前言

老先生站在畫架前，穿著潔白的三件式西裝，戴著一頂巴拿馬帽，留著大把白鬍子，嘴上叼了根菸，一派慈祥大叔的模樣。畫布擺放的方向剛好可以把閃爍的睡蓮池，以及背景中懸垂的樹木、灌叢與異國植栽一覽無遺。他在畫布上塗抹顏料，不時瞄一下景物，往他兜在左前臂的大調色盤上重新沾顏料，然後繼續作畫。

1915年，俄國出生的年輕法國演員薩夏‧吉特里（Sacha Guitry）拍了一部罕見的默片——《斯土斯民》（Those of Our Land），呈現了上述場景。片中的克勞德‧莫內74歲，已是遲暮之年。這段迷人的畫面讓我們得以一窺這位當時最偉大畫家之一的生活點滴。莫內在1883年搬到法國北部上諾曼第區的小鎮吉維尼之後，這樣的作畫場景已經上演了無數次。到了1926年過世時，他的人生總計有將近一半的歲月都待在這座宅邸，以及他親手打造的田園風格花園裡。

莫內儘管有憂鬱傾向，而且晚年視力衰退，但似乎終究是個快樂知足的人。只是他一直有股停不下來的衝動，要把身邊隨時都在變化的自然之美，用畫筆捕捉下來。

「我說，只有自大無比的人，才敢宣稱自己的畫已經完成。」

莫內五歲時，全家人從他的出生地巴黎遷往風光明媚的諾曼第海岸。個性叛逆的莫內經常逃學在戶外遊蕩。後來他遇見了啟蒙導師，也就是當地的一位海景畫家——尤金·布丹（Eugène Boudin）。基於布丹的影響，莫內未來大半輩子都在戶外寫生。布丹發現莫內在藝術上頗有慧根，於是鼓勵他別再畫那些誇大變形的炭筆漫畫，應該接受自然景觀的洗禮，多進行「戶外寫生」（en plein air）——也就是在室外作畫，而不是待在畫室裡。

即便是進入一間聲譽卓著的巴黎藝術學校接受正規的藝術教育，年輕好動的莫內也還是不受拘束，喜歡接受田野與河畔的召喚。他和新結識的畫家朋友——包括雷諾瓦（Renoir）、希斯里（Sisley）、畢沙羅（Pissarro）——共同發展出一種新式畫風，後來被稱為「印象派」（Impressionism），不過這樣的稱呼原本是帶有貶意的。

印象派描繪的是尋常百姓的日常生活以及變動的情景，迥異於當時的主流，也就是正統的、結構嚴謹的歷史畫。印象派畫家的目標在於了解並記錄物體的固有色（local color）在不同光線下的效果，以及不同色彩並列時如何相互影響。他們不在調色盤上調配顏料，而是採「分色法」（broken color）：用短促的筆觸直接在畫布上產生混色的效果。

「色彩時時刻刻追著我不放。甚至在睡夢中也糾纏著我。」

莫內的畫家生涯早期經濟困頓，經常被當時主宰藝術界的巴黎傳統沙龍排斥。他當時未婚，但是已經有個嗷嗷待哺的小家庭，父親又疏遠他（因為對他選擇的職業和伴侶都不贊同），身無分文的莫內迫於無奈，只好仰賴經濟較寬裕的朋友和同行施捨度日。

印象派最後終於獲得大眾欣賞，成為全新的繪畫類型，古板的藝術界也只能勉為其難地接受。莫內的畫作行情因而水漲船高，生活也變得比較寬裕，得以在吉維尼小鎮安定下來，並著手進行一項宏大的造景計畫，在自己的土地上種花植樹，創造出那座滿是異國睡蓮的知名池塘。

這片景物成了莫內往後20年的繪畫主體。他的睡蓮系列數量驚人，總共畫了超過200幅。

莫內和其他同時代畫家的不同之處，在於他的繪畫屬於系列創作：他會帶著著魔般的熱情，在不同的時刻、不同的光線和不同的天氣狀況下，將同一個場景畫成好幾十個不同的版本。他的〈睡蓮〉系列，包括幾幅非常巨大的作品，就是致力於捕捉幽微的細節，有時寥寥幾筆就能創造出一種栩栩如生的豐富視覺，讓觀者彷彿觸摸得到眼前的景物。

即便後來視力衰退，也沒能阻止莫內繼續作畫。他持續創作，無意間發展出一種幾近抽象的油畫風格，迥異於他過往的畫風。雖然白內障手術和矯正眼鏡讓他恢復了視力、重拾過去的精準，但我們可以從他的畫中看出明顯的轉變，顯示他對色彩有了不同的認知。

「對於一個除了畫畫沒有其他任何興趣的人，你能說什麼呢？一個人只對一樣事情感興趣，是很悲哀的。可是，我做不了其他事情。我只有這麼一個興趣。」

1918年，第一次世界大戰結束。停戰協議簽訂的隔天，莫內允諾捐出一系列畫作給法國政府，作為他的「和平紀念」。一項浩大的工程就此展開，而雖然莫內未能在有生之年完成它，但如今全球人士都受到吸引，前來巴黎的橘園博物館參觀。這裡展示著巨幅的〈睡蓮〉系列畫作，恰如其分地呈現出對這位改變世界的藝術家的敬意。

莫內

# 01
# 莫內的人生

「我並沒有變成一個印象派畫家。打從我有記憶以來，我一直都是個印象派畫家。」

—莫內

# 克勞德·莫內

## 1840年11月14日誕生於法國巴黎

1840年11月14日，莫內在法國巴黎第九區拉斐特街45號的五樓出生，是家中第二個兒子。他的父母都是第二代巴黎人，父親為克勞德－阿道夫·莫內，母親則是露意絲－賈斯汀（娘家姓奧伯列）。

1841年11月20日，小莫內才過完一歲生日，就在巴黎聖母院的教區教堂（Notre-Dame-de-Lorette）受洗，教名為奧斯卡－克勞德（Oscar-Claude）。不過他的父母和哥哥里昂都只叫他奧斯卡。

其他知名的巴黎人包括**西蒙·波娃、歌手愛迪·琵雅芙和演員兼歌手莫里斯·舍瓦利耶（右圖）**。 ▶

法國

莫內的生日是

# 11月14日。

歷史上的這個日子......

**1524** 西班牙征服者法蘭西斯克·皮薩羅（Francisco Pizarro）為征服南美洲哥倫比亞附近的印加帝國，展開了他第一場遠征。

**1680** 德國天文學家哥德弗里德·基爾希（Gottfried Kirth）發現了1680年的大彗星（又稱基爾希的彗星或牛頓的彗星）。這是史上第一顆透過望遠鏡發現的彗星。

**1832** 世上第一輛馬拉的街車在紐約市正式營運，可載30名乘客。

**1851** 赫曼·梅爾維爾（Herman Melville）的小說《白鯨記》由美國的哈波兄弟出版社出版，敘述一位名叫亞哈（Ahab）的捕鯨船船長因為一叫做莫比·迪克的抹香鯨撞沉了他的捕鯨小艇又咬斷了他一條腿，自此全力追捕以進行報復的故事。

**1922** 英國廣播公司開啟了它在英國的廣播業務。

**1952** 英國音樂雜誌《新音樂快遞》（*New Musical Express*，簡稱NME），首度發表英國單曲排行榜。

**1956** 匈牙利革命因蘇聯出兵鎮壓而告終。

**1969** 美國航太總署發射阿波羅12號，是第二次載人的登月任務。

**2012** 智慧型手機遊戲「糖果傳奇」（Candy Crush Saga）發行。

**12月2日，美國**

輝格黨總統候選人威廉·亨利·哈里森（William Henry Harrison）當選美國第九任總統，但就職30天後便感染肺炎逝世，享年 67 歲。

自1830年以來的十年之間，美國的鐵軌長度便從161公里擴增到5633公里。

**3月1日，法國**

曾於1830年的法國七月革命以及1848年的法國革命中扮演重要角色的法國政治家與歷史學家蒂耶爾（Marie Joseph Louis Adolphe Thiers，1797-1877）成為法國第二任民選總統，也是法國第三共和國的第一任總統。

# 1840年
## 的世界

**5月1日，英國**

英國發行了黑色一便士郵票，是世界第一枚有背膠的郵票。

**6月12-23日**

全球反奴役大會首度在倫敦的艾克斯特廳院（Exeter Hall）召開。

**2月10日**

英國維多利亞女王和表弟薩克森－科堡－哥達的亞伯特王子成婚。

**9月30日**

Belle-Poule號驅逐艦將拿破崙的靈柩從聖赫勒納島運回，在雪堡港靠岸，準備安葬在巴黎傷兵院（Les Invalides）。

**1月22日，紐西蘭**

150名英國殖民者繼前一年的先遣團體之後，搭乘極光號（Aurora）抵達紐西蘭，正式建立了威靈頓城。四個月後，紐西蘭宣布成為英國殖民地。

# 莫內家族族譜

莫內的父親克勞德－阿道夫在巴黎經營雜貨，母親是一名歌手。莫內有個哥哥叫里昂‧帕斯卡。1879年，莫內和他的模特兒卡蜜兒‧唐斯約結為夫妻。卡蜜兒在嫁給莫內的三年前已為他生下了長子尚，在生下次子米歇爾之後不久就過世了。藝術收藏家厄斯特‧霍西德是莫內的贊助人，破產後帶著全家搬去和莫內夫妻同住，這是很不尋常的安排。卡蜜兒過世後，霍西德的妻子愛麗絲除了照顧自己的六個小孩，也幫忙撫養莫內的兩個兒子。1891年霍西德過世，隔年愛麗絲便改嫁了莫內。

## 第一任妻子

卡蜜兒‧唐斯約
（Camille Leonie
Doncieux，1847-1879）

## 次子

米歇爾‧莫內（Michel
Monet，1878-1966）

尚‧莫內（Jean Monet，
1867-1914）

## 長子

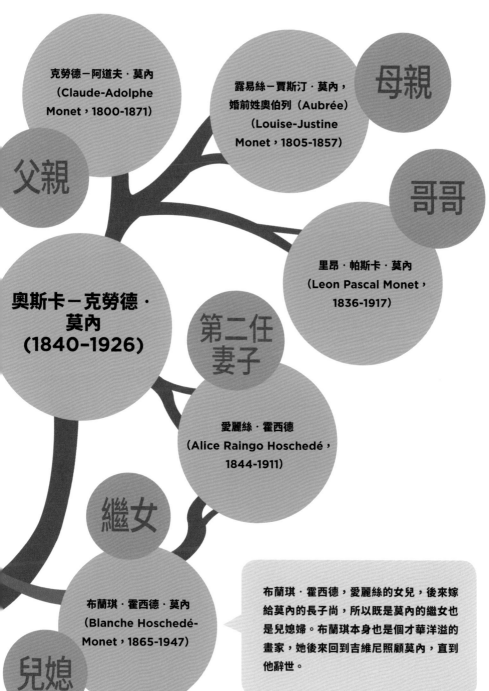

父親

克勞德－阿道夫・莫內
（Claude-Adolphe
Monet，1800-1871）

母親

露易絲－賈斯汀・莫內，
婚前姓奧伯列（Aubrée）
（Louise-Justine
Monet，1805-1857）

哥哥

里昂・帕斯卡・莫內
（Leon Pascal Monet，
1836-1917）

奧斯卡－克勞德・
莫內
（1840-1926）

第二任
妻子

愛麗絲・霍西德
（Alice Raingo Hoschedé，
1844-1911）

繼女

布蘭琪・霍西德・莫內
（Blanche Hoschedé-
Monet，1865-1947）

兒媳

布蘭琪・霍西德，愛麗絲的女兒，後來嫁
給莫內的長子尚，所以既是莫內的繼女也
是兒媳婦。布蘭琪本身也是個才華洋溢的
畫家，她後來回到吉維尼照顧莫內，直到
他辭世。

# 少年
## 莫內

「我的童年基本上是非常自由的。我生來就無法管教。」

——1990 年 11 月 26 日
《時間日報》（*Le Temps*）
莫內專訪

LE HAVRE 195

## 1845

莫內的父親奧斯卡－克勞德有個同父異母的姊姊叫瑪麗－珍（Marie-Jeanne Lecadre）。她的丈夫賈克·勒卡德（Jacques Lecadre）在諾曼第海岸城市哈維（Havre）經營雜貨生意，請奧斯卡－克勞德前去共事，因此莫內四歲時就隨父母親遷往哈維定居。莫內的父親希望小兒子也能參與家業，但莫內只想當個畫家。

## 1851

4月1日，十歲的莫內進入哈維中學研習繪畫，開始就跟隨新古典派巨匠大衛（Jacques-Louis David）的學生奧哈德（Jacques-François Ochard）學習畫畫。

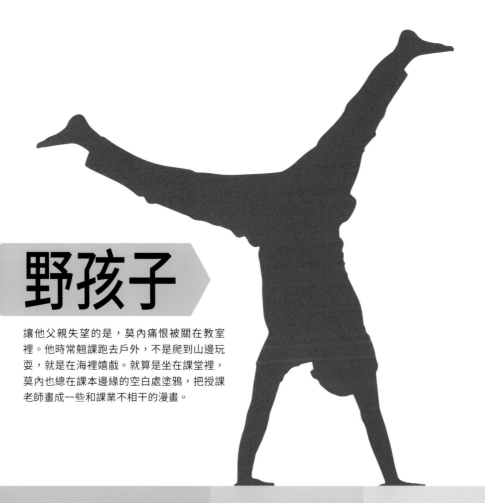

# 野孩子

讓他父親失望的是，莫內痛恨被關在教室裡。他時常翹課跑去戶外，不是爬到山邊玩耍，就是在海裡嬉戲。就算是坐在課堂裡，莫內也總在課本邊緣的空白處塗鴉，把授課老師畫成一些和課業不相干的漫畫。

## 1855

莫內擅長用炭筆為市井人物畫漫畫，15歲時已是個頗有名氣的少年諷刺漫畫家。他將這些漫畫展示在一家美術用品店的櫥窗內，以10到20法郎不等的價格出售：「端看我喜不喜歡買主的長相。」

## 1857

莫內的母親對兒子的繪畫熱忱向來支持，她於1月28日逝世，這一年莫內 16 歲。

## 1858

9月30日，莫內的姑丈雅各‧勒卡德去世。之後莫內就輟學，搬去和沒有子女的有錢姑媽瑪麗－珍‧勒卡德同住。

「有一天，布丹對我說：
『學著好好畫，仔細觀察海洋、藍天
和光線。』我聽從了他的建議。」

——1920 年，莫內對他的藝評家朋友古斯塔夫‧杰夫洛伊
（Gustave Geffroy）談及布丹對他的影響。

1857年前後，莫內在諾曼第的海邊認識了當地
藝術家尤金‧布丹。布丹是法國最早進行戶外寫
生的畫家之一，比莫內大16歲的他就此成為莫
內的啟蒙導師。布丹勸莫內別再畫少年的諷刺漫
畫，並且教他如何運用油彩和戶外繪畫的技法。
這些技巧後來都成了莫內作品的特色。

莫內

# 莫內的藝術起源

## 1859

19歲的莫內搬到巴黎學藝術，進入瑞士學院（Académie Suisse）就讀，結識了畫家畢沙羅。

## 1861

莫內簽下七年合約，隨著非洲輕騎兵部隊第一兵團到阿爾及利亞首都阿爾及爾服役。

## 1862

莫內感染傷寒，回到哈維港養病期間，受到荷蘭海景畫家戎金（Johan Barthold Jongkind）指導。

## 1862

莫內回到巴黎，被涂爾慕奇送到瑞士畫家葛列爾（Charles Gleyre）門下習畫，在那裡結識了雷諾瓦、希斯里和巴吉爾（Frédéric Bazille）。他們嘗試利用戶外和自然光線，以分色法和短筆觸作畫，這些技法為日後的印象派畫風奠定了基礎。

## 1862

姑母勒卡德夫人出錢讓莫內提前退伍，條件是他必須接受肖像畫家涂爾慕奇（Auguste Toulmouche）的教導。涂爾慕奇是莫內的姻親，娶了他一個表親。

## 1866

莫內以情人卡蜜兒為模特兒的〈綠衣女子〉被巴黎官方沙龍選中，入選年度評審藝術展。

◀ 〈綠衣女子〉
（The Woman in the Green Dress）

▼ 〈圖維列的防波堤，落潮時分〉
（Breakwater at Trouville, Low Tide）

## 1867

莫內和卡蜜兒的第一個兒子尚出生。身無分文的莫內將他倆留在巴黎，獨自搬到諾曼第的聖阿德列斯和姑媽同住。

## 1867

莫內的作品只得到零星的讚賞，幸虧巴吉爾好心讓他和雷諾瓦繼續留在畫室。

## 1870

莫內認識了杜朗－盧埃爾（Paul Durand-Ruel）。杜朗－盧埃爾在龐德街開了一家畫廊，將莫內的〈圖維列的防波堤，落潮時分〉（Breakwater at Trouville, Low Tide）在畫廊中展出。

## 1870

莫內和卡蜜兒在6月28日結為夫妻。普法戰爭開打，一貧如洗的一家人逃到倫敦避難。

莫內的人生

# 留下印象

為了能在官方沙龍之外的場所展出作品，雷諾瓦、希斯里和莫內在巴黎成立了一個獨立藝術家協會，名為「無名畫家、雕刻家、版畫家協會」，並於1874年舉辦了第一次聯覽。這場展覽辦在納達爾（Nadar）的攝影工作室，後來被稱為「印象派畫家之展」。納達爾本名加斯帕德·費利克斯·圖爾納雄（Gaspard-Felix Tournachon），是法國早期攝影家、漫畫家、記者、小說家和熱氣球駕駛者。展覽中，莫內的一幅海景畫〈印象·日出〉被《喧噪》（Le Charivari）畫報記者路易·樂華（Louis Leroy）撰文加以諷刺，印象派就此得名。

位於巴黎第二區和第九區的嘉布遣大道，是巴黎四條東西走向的大道之一，其他三條分別是馬德蓮大道、義大利大道和蒙馬特大道。嘉布遣這個名字得自一座嘉布遣會的女修道院，在法國大革命之前，她們的菜園就坐落在這條街的南側。

「印象──我很確定我有印象。所以我告訴自己，既然我有印象，那麼這幅畫裡一定有印象存在……畫風如此自由，技法太容易了！就連壁紙圖案的草稿也比這幅海景畫來得完整。」

——摘自1874年4月25日《喧噪》畫報記者路易·樂華的文章

莫內

# 莫內
# 其人其事

## 1871

莫內在父親去世後離開倫敦，前往荷蘭桑達姆作畫，後來返回巴黎，在塞納河畔的亞嘉杜（Argenteuil）租屋。

## 1872

杜朗－盧埃爾買下多幅莫內的畫作，到倫敦展出。莫內名氣漸開、經濟轉好，買下一條船作為水上的漂流畫室。

## 1873

莫內、畢沙羅、希斯里和雷諾瓦成立「無名畫家、雕刻家、版畫家協會」，但協會第二年便宣告破產。

## 1876

杜朗－盧埃爾畫廊舉辦第二屆印象派畫展，以莫內的18件作品為主軸，但大眾反應不佳。卡蜜兒罹患結核病。

## 1877

古斯塔夫・卡耶博特（Gustave Caillebotte）買下莫內的幾幅作品，並為他在巴黎聖雷扎車站附近租下畫室。第三屆印象派畫展中有十多幅畫即是以這座車站為主題。

## 1878

莫內第二個兒子米歇爾出生。莫內在塞納河畔的維特耶（Vetheuil）租屋。霍西德破產後，和妻子愛麗絲帶著六個小孩一起搬進了莫內家。

## 1879

卡耶博特出資籌辦第四屆印象派聯展，其中莫內的畫有29幅。卡蜜兒在久病後去世。

**1883**

為因應家中的眾多人口，莫內於5月在塞納河畔的吉維尼小鎮租了一棟房子，並把畫室設在穀倉裡。

**1891/92**

霍西德過世，莫內和愛麗絲於翌年結為夫妻。

**1893**

隨著財富增加，莫內買下吉維尼的住屋和周遭的土地及水草地， 在上面建了許多蓮花池。

**1899**

莫內開始畫蓮花池、池中的睡蓮和日本橋，這些也是他往後20年的創作主題。

**1911**

愛麗絲過世，她的女兒布蘭琪接手照顧莫內。莫內開始出現白內障的症狀。

**1914**

莫內的長子尚去世。莫內開始創作一系列壁畫大小的〈睡蓮〉油畫，並為此增建了一間大畫室。

**1920**

莫內宣布要捐贈12幅〈睡蓮〉給法國政府，在巴黎的橘園博物館永久展出。

**1923/24**

莫內做了兩次白內障手術。為完成巨幅的〈睡蓮〉系列畫作，他戴起矯正眼鏡。

# 視力衰退

莫內對光線、色彩和細節異常敏銳，但1912年，他兩隻眼睛都被診斷出白內障，導致水晶體發黃而日益混濁。

視力衰退讓莫內十分沮喪。他必須強記調色盤上顏料的位置，挑選顏色時也必須仰賴顏料管上的標示。他這段期間的作品色調模糊，線條形狀更不明確──1924 年畫的〈日本橋〉尤其明顯，色彩濃烈不說，筆畫還拉得很長，跟平常不一樣。礙於強光，莫內只好戴上寬沿的巴拿馬帽，正午時分則必須回到畫室內工作。

評論家認為莫內的作品變得愈來愈抽象，不過這應該是莫內為了彌補視力問題而無心插柳的結果，不是他刻意改變風格。1923年莫內做了白內障手術，再加上新配的眼鏡，之後就回復到原本的繪畫風格，並且銷毀了很多幅他視力最差時的作品。

莫內罹患白內障之後，眼睛看到的色彩就變得不一樣了──白色變成黃色，綠色變成黃綠色，紅色變成橘色，藍色、紫色變成紅色和黃色。他看到的形狀也是模糊的，無法分辨出細節。

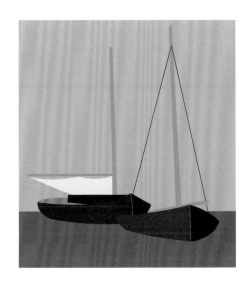
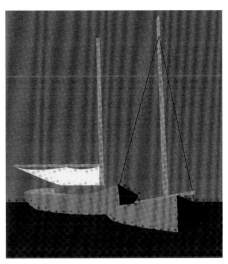

# 罹患白內障
## 之前的色彩

# 罹患白內障
## 之後的色彩

# 莫內之死

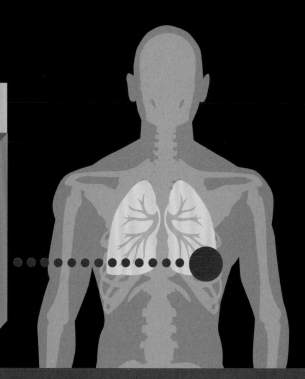

莫內是個多年的老煙槍，死於肺癌。他的醫生尚‧雷布列（Jean Rebière）這麼形容：「左肺底部鬱血受損。」莫內去世時，他的政治家朋友克里蒙梭（Georges Clemenceau）陪伴在側。

莫內長眠在吉維尼小鎮聖哈黛貢德（Sainte-Radegonde）教堂的墓地，距離他家只有十分鐘路程。由於莫內堅持儀式要簡單，所以葬禮大約只有50人出席。

這座家族墓地遍植鮮花，隨著四季改變。和莫內同葬於此的除了他的第二任妻子愛麗絲、兩個兒子、兩個媳婦，還有愛麗絲的女兒蘇珊。不尋常的是，連愛麗絲的第一任丈夫霍西德也葬在這裡。這是因為霍西德最早辭世，他的子女由莫內撫養長大，而他們希望父親能葬在附近。後來蘇珊死了，順理成章地和她的父親葬在一起，而愛麗絲死後，也和蘇珊同葬一處。莫內死於愛麗絲之後，因此也和妻子葬在一起。

我們敬愛的

## 克勞德‧莫內

長眠於此，
他生於 1840年 11月 14日
卒於 1926年 12月 5日
大家都懷念他

與莫內一起葬在這座墓園的有：

愛麗絲（第二任妻子）
長子尚和他的妻子
次子米歇爾和他的妻子
蘇珊（愛麗絲的女兒）
霍西德（愛麗絲的第一任丈夫）

# 02
## 莫內的世界

# 「除了畫畫和園藝……

我什麼都
不會。」

——莫內

# 生命之河

莫內長長的一生中，大半時間都繞著蜿蜒的塞納河打轉。河流本身、河畔的田園景致、河口外的海岸風光，在在為他帶來藝術創作的靈感。這條河既激發出他最好的作品，卻也象徵著他人生的最低潮：1868年，經濟困頓的莫內曾經企圖跳河自殺。

## 01 亞嘉杜時期
### 1871-1878 年

莫內在這裡租屋，並將塞納河上的一條船改裝成漂浮畫室。

▲ 〈船上畫室〉（*The Studio Boat*）
油畫，1874年
50 x 64 公分

## 02 維特耶時期
### 1878-1881 年

莫內住在一棟美麗的房子裡，它粉紅色的牆和一路延伸到河邊的蒼翠花園，是莫內多幅作品的主角。

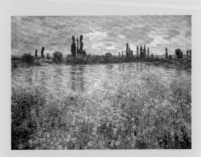

▲ 〈維特耶的塞納河岸〉
（*Banks of the Seine, Vétheuil*）
油畫，1880年　73 x 101 公分

## 03 普瓦西時期
### 1881-1883 年

雖然左支右絀，莫內還是在普瓦西（Poissy）租下一間偌大的別墅。由於他不尋常地安排了兩家同住，加上經濟困頓，他很少待在「這可怕的普瓦西」。

## 04 韋爾農時期
### 1883 年

某次搭火車回他在韋爾農（Vernon）的租屋處時，莫內初次瞥見了4公里外的吉維尼小鎮。

## 05 吉維尼時期
### 1883-1926 年

這棟「蘋果榨汁廠之屋」成了莫內的家、畫室、工作計畫和靈感來源，莫內最偉大的作品就此源源而出。

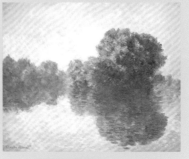

▲ 〈吉維尼的塞納河〉
（*The Seine at Giverny*）
油畫，1897年　82 x 101 公分

塞納河

04 05 02

◄—— 全長 ——►
# 777公里

01

03

巴黎

「我一輩子都在畫塞納河，畫它的每一個時刻、每一個季節。我從來都畫不膩。對我來說，塞納河永遠都是新的。」

——莫內，1924年

# 關於莫內的幾個數字

## 1 個哥哥

里昂‧莫內（1836-1917）是藥劑師，住在盧昂。

## 2 任妻子

第一任妻子卡蜜兒‧唐斯約1879年去世，享年32歲。兩人結婚9年。

第二任妻子愛麗絲‧霍西德1911年去世，享年67歲。兩人結婚29年。

## 2 個兒子

皆為卡蜜兒所生。

# 6 個繼子繼女

莫內的第二任妻子愛麗絲和她的第一任丈夫霍西德生了六個小孩。霍西德死後，莫內將這六個小孩撫養長大。

# 5 個住家

在遷往吉維尼定居之前，莫內和第一任妻子卡蜜兒時常搬家，待過哈維、巴黎、艾特塔（Étretat）、亞嘉杜和維特耶。由於付不出租金也沒錢還債，搬家通常都是趁著夜深人靜，以逃避火冒三丈的房東和債主。

# 43 年的吉維尼歲月

1926年，莫內以86高齡過世，將近一半的人生歲月都是在吉維尼的家園度過。

# 四處遷移的 莫內

莫內一生雖有近半歲月在塞納河邊度過，但他的足跡也遠至他鄉。他的遊蹤反映在他的系列作品當中，包括濃霧瀰漫的倫敦橋、荷蘭的風車（荷蘭政府曾懷疑他在當地從事革命活動）、威尼斯的水道和挪威的高山。

## 倫敦

1870年普法戰爭爆發，莫內逃到倫敦避難。這段期間他研究了康斯坦伯（John Constable）和泰納（Joseph Mallord Willian Turner）的作品，並在1899至1905年間重返倫敦。他對這個城市的濃霧氛圍深深著迷，畫出了〈查令十字橋〉、〈滑鐵盧橋〉、〈國會大廈〉等不朽的系列名作。

## 盧昂

1892至1893年間，莫內在宏偉的盧昂大教堂對面租屋，期間創作了30多幅油畫，並於隔年帶回吉維尼潤飾。

## 克勒茲河谷

1889年，莫內來到法國中央高原地區的弗里斯林（Fresslines），克勒茲河谷的壯麗盡入眼底，就此激發他創作系列油畫。

## 安提貝

和許多畫家一樣，莫內也深受法國南方的豔陽吸引。1888年，他在安提貝這個海岸度假勝地待了四個月，畫了大約40幅油畫，成為日後系列畫的先導之作。

## 挪威

1895年，莫內和住在克里斯蒂安尼亞（Christiania，今日奧斯陸）的繼子賈克·霍西德（Jacques Hoschede）同遊挪威。他深受這個國家吸引，努力在白雪覆蓋的景致中尋找好的繪畫題材，但因為不會滑雪而深感挫折。儘管如此，莫內停留的兩個月期間還是畫出了29幅雪景。

## 阿姆斯特丹

1871年，莫內在荷蘭的桑達姆和阿姆斯特丹鄰近地區住了半年，以風車和運河為主題畫了25幅作品。1874年他再度造訪荷蘭。

## 威尼斯

1908年，莫內和愛麗絲一起來到威尼斯，在這裡完成了37幅畫。莫內非常喜歡這座城市，但認為那些作品「只是嘗試和初稿」，兩年後才在畫室裡把這些畫完成。他的取景有如觀光明信片，筆下描繪的都是大運河和總督府這類地標。

## 波迪蓋拉

1884年初，莫內來到義大利里維埃拉（Riviera）靠近義法交界處的波迪蓋拉（Bordighera）。他原本只打算在這裡待三個星期，結果住了三個月。

## 莫內住過的地方

- 巴黎
  1840-1845
- 哈維港
  1845-1859
- 亞嘉杜
  1871-1878
- 維特耶
  1878-1881
- 普瓦西
  1881- 1883
- 韋爾農
  1883
- 吉維尼
  1883-1926

# 莫內
## 1840－1926年

莫內和雷諾瓦的時代幾乎完全重疊，兩人的生日只差三個月。他們相識於1862年的巴黎，因為在葛列爾的畫室學畫而成為好友，時常相約到戶外對著同樣的景物並肩作畫。他們的繪畫技法獨樹一幟，世人後來稱這種新的繪畫類型為印象派。不過，這對好友後來各闢蹊徑，他們是如何發展出不同特色的呢？

## 家庭
父親：雜貨商
母親：歌手
兄弟姊妹：一個哥哥

## 顏料用色
6種

## 藝術教育
兩人都曾在葛列爾門下習畫

## 主要媒材
兩人都畫油畫

## 早期風格
以分色法描繪水波、光線和倒影，特別注重戶外寫生的暗影色彩

## 家庭
父親：男裝裁縫師
母親：女裝裁縫師
兄弟姊妹：6人

## 顏料用色
6種

## 後期風格

筆觸較為大膽奔放，較不注重輪廓形狀，接近抽象畫，後來還創作巨幅畫

## 繪畫主題

不同光線和天候下的風景和海景、系列畫（例如〈乾草堆〉和〈睡蓮〉）

## 代理人

作品皆由畫商杜朗－盧埃爾代理

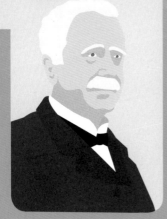

# 雷諾瓦
## 1841－1919年

## 繪畫主題

風景、人物肖像、溫馨家居、裸露的女性肉體和充滿女性氣息的畫面。

## 後期風格

嚴謹的古典風格，線條大膽，用黑色製造對比，較不講究筆法，著重外型和輪廓。

# 性格研究

大家都知道，莫內任性、倔強、頑固，只要事情不順他的意就會鬧彆扭。同時，他也很注重隱私。雖然對自己的工作倫理非常執著，但他認為畫畫並不是一份工作，而是他畢生的功課。

> 「我筆下的大教堂、倫敦和其他作品是不是現場寫生，不關任何人的事，而且一點也不重要。」

——莫內

## 頑固

莫內進行〈白楊樹〉系列畫的時候，聽說那塊土地即將出售，白楊樹林會被砍掉，因此他就買下了那塊地，以便不受干擾地完成畫作。

**24** 幅
〈白楊樹〉

## 執著

莫內的系列畫顯示出他的執著。他亟欲將光線影響色彩的感受記錄下來，因此在不同的季節、不同的天候、不同的時刻，一次又一次地以同樣的主題創作。

**250** 幅
〈睡蓮〉

## 強迫

雖然莫內最初秉持著完全在戶外繪畫的原則，但晚年他開始進入畫室，憑著記憶、草稿或照片作畫，不斷潤飾、不斷修改。

**25** 幅
〈乾草堆〉

# 老煙槍

莫內是出了名的老煙槍，成年之後幾乎煙不離口。在1915年的一部默片中，有很長的一幕是這位名畫家在花園裡畫睡蓮，從頭到尾嘴邊都叼著一根煙。最後一幕裡，他走開的時候，還可以看到他從夾克口袋裡拿出一包煙，從中抽出一根。莫內死於肺癌。

# 其他愛抽煙的名人……

# 每天
# 抽的煙

**120根**
約翰·韋恩

**80根**
畢卡索

**60根**
法蘭克·辛納屈

**60根**
喬治·哈里森

# 莫內的浮世

自從在荷蘭一家香料店使用的包裝紙上初見日本的木刻版畫，莫內就成了浮世繪的狂熱收藏者。他雖然從未去過日本，卻讓自己周圍處處可見「日本風」。「日出之國」（日本）的庭園風格，還有來自日本本土的外來植物，都是他吉維尼住家花園的固有特色。而他筆下多幅睡蓮池上的綠色日本拱橋，也與歌川廣重1856年的〈名所江戶百景龜戶天神境內〉遙相呼應。

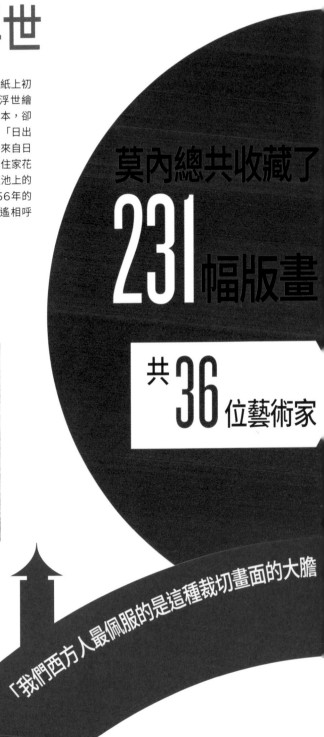

莫內總共收藏了

# 231 幅版畫

共 36 位藝術家

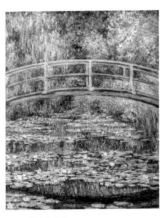

▲ 〈日本橋〉
（*The Japanese Bridge*）
油畫，1899年
92 x 73 公分

「我們西方人最佩服的是這種裁切畫面的大膽

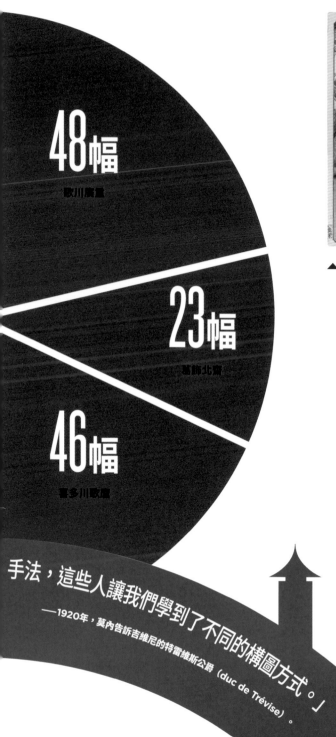

48幅
歌川廣重

23幅
葛飾北齋

46幅
喜多川歌麿

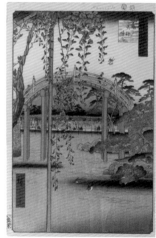

▲ 〈名所江戶百景 龜戶天神
境內〉
木刻版畫，1856 年
34 x 22 公分

這些色彩繽紛、畫工精細的
木刻版畫稱為「浮世繪」，
也就是「描繪浮世百態的
畫」，對莫內和眾多印象派
畫家有著深刻的影響。這些
畫描繪歡快享樂的榮景，從
17到19世紀都深受西方商
賈階級的喜愛，除了日本歷
史、民間傳說、風土人情、
旅行遊蹤、花蟲鳥獸、美人
風情、歌舞伎、相撲選手，
也包括了情色春畫。

手法，這些人讓我們學到了不同的構圖方式。」

──1920年，莫內告訴吉維尼的特雷維斯公爵 (duc de Trévise)。

# 5 件你不知道的關於莫內的事

## 01 不相信有上帝

莫內雖然是受洗的天主教徒，後來卻拒絕進教堂，成了無神論者。

## 02 死亡面具

莫內在妻子卡蜜兒病榻前畫下臨終的她：

「我整天沉溺在色彩當中，是喜悅也是折磨。我實在沉溺得太深，因此有一天，當我站在這個我一生摯愛的女人病榻前，看著她動也不動的臉龐，我竟然凝視著她的太陽穴，無法自拔地分析著該用什麼色彩才能恰當地呈現死神投射在她臉上的漸層陰影。」

——1926 年，莫內告訴政治家好友克里蒙梭

## 03 賴床不起

如果天氣過於惡劣，莫內無法到戶外作畫，他就會陷入極度的低潮，沮喪到甚至不肯起床。

## 04 午餐

住在吉維尼的時候，為了能讓莫內妥善利用午後的光影，一家人都在早上11:30匆忙進餐。他們從來不邀客人來晚餐，因為莫內晚上9點就睡了，天一亮就起床作畫。

## 05 河流改道

莫內將艾伯帝河的水引到自家花園灌溉池塘，觸犯了法律，但他的好友克里蒙梭（下）挺身為他取得官方許可，讓河水改道。克里蒙梭是著名的新聞工作者和政客，後來出任法國總理。

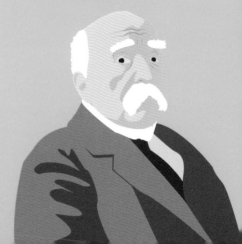

# 03
# 莫內的作品

「我追逐的是那細微到不行的色彩。這只能怪我自己。我總想抓住摸不到的東西。」

—莫內

# 三大影響力

戶外寫生、日本風格和吉維尼的住家花園三個因素加在一起，對莫內產生深重的影響，左右了他的創作。

莫內渴望用畫筆記錄周圍環境，希望作品能充分表達情境和氛圍瞬息萬變的感覺。但實際上，他始終未能完全達成這份雄心，再加上視力日益衰退，他便設計了珍愛的花園，讓他既能在戶外作畫，又能將畫布拿進通風良好的畫室進行潤飾修改。

莫內的花園裡有慵懶的蓮花池和拱橋，但他的東方美學不只表現在庭園設計上，畫作中也明顯可見。浮世繪的幾個原則——拉長的畫軸和形體（1883年的〈電燈花〉）、主體周圍緊湊的裁切方式（1883年的〈大巖門〉）、不對稱的構圖（1876年的〈船上畫室〉），甚至是空氣透視技法（1873-4年的〈嘉布遣大道〉），全都出現在莫內的作品中。

## 吉維尼

水
光線
陰影
反射
動感

系列畫
風景
從船上畫室望出去的景色
海景
建築研究
大氣效應
短促的筆法
分色技法

## 戶外繪畫

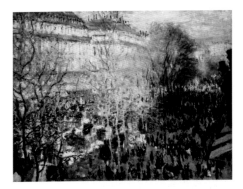

◀ 〈嘉布遣大道的嘉年華〉
（*Carnival, Boulevard des Capucines*）
油畫，1873年
80 x 61 公分

莫內

園藝
植栽規畫
景觀設計

水塘花園
日本橋
蓮花
異國植栽
東洋裝飾

日本風

莫內

浮世繪版畫

構圖
裁切
日常生活主題
色彩

# 莫內作品剖析 #1

亞嘉杜是塞納河畔一個風景如畫的小村莊,位於巴黎西北邊11公里處,在1870年代初期成為印象派畫家的藝術活動中心。莫內和卡蜜兒1872年從倫敦回國後就定居於此,之後便時常和雷諾瓦、馬奈、希斯里等好友在塞納河沿岸一起作畫。河景、橋梁、街道和庭園,世上少有一個地方像它一樣,在繪畫中受到如此鉅細靡遺的描繪。

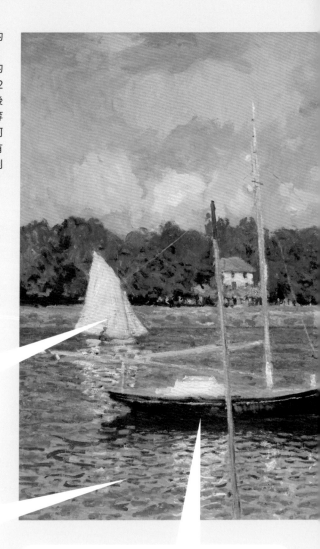

## 帆船

巧妙的幾筆白色和深淺不一的幾抹藍色,滑行的帆船和水手就呼之欲出了。

## 動感

站在幾公尺外欣賞莫內這幅畫,會感受到畫中的陽光、倒影,以及泛著漣漪從橋下流過的河水的動感。

## 船

稍微偏離畫面中心的深色船身,以及一根看不見船影的桅桿,將畫面固定在高起的河岸上,此時的莫內就在岸邊的畫架前作畫。

莫內

56

# 背景

遠處的河岸上，被陽光照亮的物體中融入了點點色彩，樹冠下有大片陰影中，但由於更遠處有陽光照射，帶出了一種綿延的深度感。

## 橋

堅實的橋將觀畫者的目光吸引到畫的中央，而橋身特意使用了暗色，藉以凸顯水面倒影的粼粼波光。

## 划槳小舟

幾抹色彩交融在一起，勾勒出划槳小船和船上的幾名乘客，其中一人撐著遮陽傘。

## 筆法

如果更仔細看，莫內是以藍、綠、黃、紅這幾種不混合的色彩來呈現濺起的水花和閃爍的倒影，筆觸輕而短促，較大較重的筆法則拿來描繪背景中被風吹動的大片樹林。

〈亞嘉杜之橋〉 ▲
(*The Bridge at Argenteuil*)
油畫，1874 年
60 x 79 公分

# 莫內的
# 調色盤

莫內在創作初期曾經用過深重的顏色，例如1861年的〈畫室一隅〉就運用了深淺不一的黑色，那時的風格和他朋友庫爾貝及寫實主義畫派頗為類似。但他後來就不再用暗色，只用少數幾種明亮的純色。他極少使用黑色，即使是灰色和其他深重的顏色，包括陰影，也都是以互補色產生，天空映在水面上的倒影則以藍色來表達。他的〈亞嘉杜的紅帆船〉（1875年）則是以紫色來呈現陰影。

「至於我用什麼顏色，有什麼好說的呢？我不認為用另外一組顏色可以畫得更好或更明亮。重點是要懂得運用色彩，至於選什麼顏色，說到最後，終歸是習慣問題。總之，我用的就是鉛白、鎘黃、朱紅、深茜草紅、鈷藍、翡翠綠，如此而已。」

——莫內，1905年

1870

1884

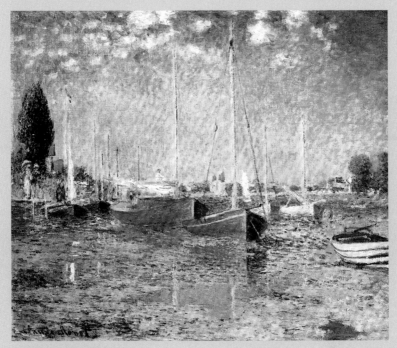

▲ 〈亞嘉杜的紅帆船〉
油畫，1875年
56 x 67 公分

1905

1919

# 莫內作品剖析 #2

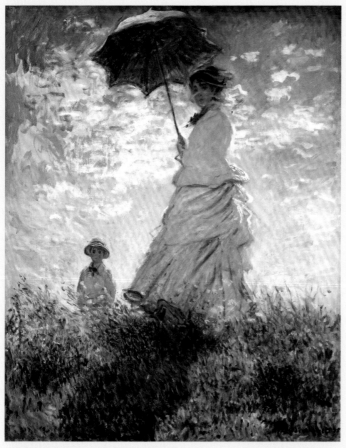

〈散步，或撐陽傘的女人〉
（*Promenade, or Woman with a Parasol*）
油畫，1875年
100x81公分

這幅畫創作於莫內產量最豐的時期之一，屬於早期的印象派作品，描繪一個微風吹拂的夏日，莫內的妻子卡蜜兒帶著大兒子尚在亞嘉杜住家附近散步的情景。

## 快照

這幅畫算是莫內後來幾個系列畫作的前導作品。他還畫了其他幾幅畫，描繪的似乎是同一次出遊的畫面，就像現代攝影師為家人拍攝生活照一樣。

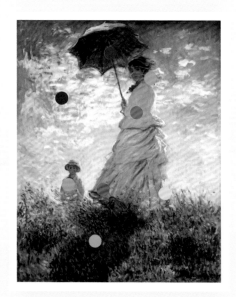

 # 反射的光澤

野花的鮮黃色映在她的裙襬上。

 # 陽傘

陽傘內層被野草染成了綠色。

 # 陰影

卡蜜兒的影子投射在前方的野花野草上,形成較暗的部分,創造出強烈的立體感。

 # 翻飛的長裙

迴旋的裙子、糾結的頭巾和她腳邊搖曳的野花,讓人強烈感受到風的力道。

 # 尚

臉頰粉嫩的七歲男孩尚站在稍遠處,周圍的色彩巧妙烘托出他身上的明暗,而他站立的位置地勢較低,加強了整幅畫的深度感。

**這自然的一瞬間,莫內應該只花了短短幾小時就捕捉完成。**

 # 雲朵

莫內運用大片鮮明的色彩,筆觸活潑輕快。

# 卡蜜兒

卡蜜兒的姿態正是印象派「一瞥」概念的代表:定格的瞬間。

 # 光

莫內以較低的視角來描繪卡蜜兒。她的背後襯著藍天,白雲點點。陽光從她背後照過來,將她的背部和陽傘頂部變成了亮白色。

# 回顧

**十年後,莫內重拾同樣的主題,為他的繼女蘇珊畫了兩幅畫:蘇珊擺出類似的姿態,撐著陽傘徜徉在吉維尼的草原上,其中一幅面向右方,一幅面向左方。**

# 一再重複
# 的主題

莫內的藝術生命始自鄉野田園和諾曼第的海岸。亞嘉杜時期，莫內以塞納河上的小船做為畫室磨練技巧，接著到倫敦和荷蘭進修，之後則發現了吉維尼小鎮，就此成為他後半輩子生活和創作的所在。他在這裡開始了他的系列畫和巨幅油畫，試圖呈現大自然的變換和時光推移所帶來的瞬間感受。

〈乾草堆〉(25)

〈克勒茲河谷〉(10)

〈白楊樹〉(24)

〈盧昂大教堂〉(30+)

〈塞納河的早晨〉(19)

〈查令十字橋〉(37)

〈倫敦國會大廈〉(19)

準備捐贈給法國政府的12幅〈睡蓮〉

**63**
年

亞嘉杜
時期

▲ 〈吉維尼附近的塞納河早晨，吉維尼附近〉
1897年，油畫

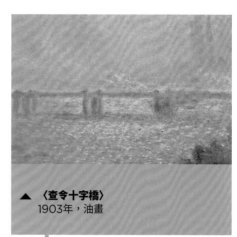

▲ 〈查令十字橋〉
1903年，油畫

睡蓮

吉維尼時期

重複的繪畫主題

工作總年數

1926年辭世

1900

1910

1920

莫內的作品

# 系列畫作

1880年代後期，莫內有了個想法：既然他習慣一再回到同樣的地點，在不同的光線、天氣和大氣條件下描繪相同的景物，那麼他大可將它們塑造成系列畫作。

雖然莫內曾有超過十年的時間都在重複描繪各種主題，例如吉維尼田裡的乾草堆，但他第一套真正的系列畫卻是1889年冬天在法國中部的克勒茲河谷發想出來的。他每天都帶上好幾張畫布，一發現光線改變就換一張。最後的成果就是很多張構圖一模一樣，但調性、色彩和紋理都不一樣的畫——用油彩捕捉了時光的流逝。

超過
**35**年

超過
**400**
幅畫

**8**大套
系列畫

〈克勒茲河谷〉
1889年

**10**幅

〈乾草堆〉
1890–1891年

**25**幅

〈白楊樹〉
1891年

**24**幅

〈盧昂大教堂〉
1892–1893/94年

**30**多幅

〈塞納河的早晨〉

1896-1897年

19 幅

〈倫敦國會大廈〉

1899-1901年

19 幅

〈查令十字橋〉

1899-1904年

37 幅

〈睡蓮〉

1899-1926年

250 幅

# 莫內的技法

莫內的畫幾乎全是油畫。他的筆法快速隨意，和古典繪畫相比，在線條和形狀上沒那麼講究，使用的都是明亮的純色。

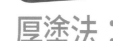

## 厚塗法：

用筆刷或調色刀將顏料塗抹在畫布上，成為厚厚的色層或色塊。

▲ 〈夏末早晨的乾草堆〉（*Grainstacks at the End of Summer, Morning Effect*）
油畫，1891年
60 x 100 公分

## 構圖：

古典繪畫有一套嚴謹的幾何構圖原則，會讓觀畫者的注意力集中在主體上。但印象派畫家的構圖方式卻不一樣，他們利用不尋常的焦點來鎖定剎那間的動作，彷彿用照相機拍下的一樣，且讓人感覺畫框之外還有更大的世界存在。

## 鬃毛畫筆

「金屬箍」問世之後，才有了平頭筆刷（相對於傳統的圓頭筆刷）和「色塊」筆法。這是印象派技法的基礎。

## 明亮的底色

傳統油畫是以紅褐色或灰色為底色，但莫內卻是直接在純白、極淺灰或極淡黃的底色上作畫。

## 薄塗法

莫內的「薄塗」手法是將一層點狀或塊狀的顏料薄薄覆蓋在另一種顏色上，但所有顏色都透得出來，創造出豐富的色彩變化和層次感。

## 分色法

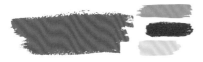

莫內不在調色盤上混色，而是直接將顏料塗在畫布上，產生視覺混色的效果。例如，褐色可能由紅、藍、黃的筆畫構成，但從遠處看上去就是褐色的。

## 融合

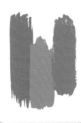

莫內會讓顏色並列，但幾乎不會相混，或是趁顏料還沒乾時再塗上一層新的顏料，以柔化邊緣。

# 莫內作品剖析 #3

1893年，莫內買下吉維尼住家旁邊的地，展開了一項浩大的造景工程，最後的成果是一個令人驚豔的蓮花池，上有一座高雅的日式拱橋。事實上，莫內這是在利用自然，為自己提供源源不絕的繪畫題材。

1899年夏，莫內開始以這座木造日本橋為主題畫了一系列共18件作品，最後完成了他覺得滿意的12件。這裡分析的〈日本橋〉和同系列的其他畫作的不同點是：受浮世繪影響，這幅畫以直幅繪成，以池塘裡的倒影為焦點。

## 背景

莫內以垂柳、楓樹、竹林和牡丹為背景，將日本橋的景象整個推到前端，而背景的中央部分使用的顏色較為暗沉，帶出了畫面的深度。

## 木橋

這座木橋的結構看來堅實，實則是以不連續的按捺筆法，用深淺不一的綠色顏料在紅色的底色上繪成的，再以白色帶出亮度，呈現出水的倒影。

## 蓮花

莫內以白色的色塊來表現蓮花。

## 蓮葉

用厚塗法將黃色、粉色和紅色的顏料橫向抹在畫布上，底下有一道道暗影，巧妙地融合成精緻的蓮葉形狀，看似浮在水面，同時帶出了水的深度感。

## 池水

仔細看時，明鏡般的水面主要是以縱向的純色條痕來呈現，池塘周遭的綠色植物倒映在水上，夾雜著藍天的點點光亮。

〈日本橋〉 ▲
油畫，1899年
92 X 73 公分

# 荷塘歲月

在將近30年的歲月中，莫內畫了 **250** 幅睡蓮的油畫。

「……一種無窮無盡的假象，一片無邊無岸的水域。」

——莫內

= 一幅畫

雖然吉維尼花園裡的睡蓮早在1895年就成為莫內的繪畫題材，但他是到1902年才開始創作他的〈睡蓮〉系列畫。這個系列裡，有尺寸中等的油畫，也有巨大的壁畫，但探索重點都是波光粼粼的水面和水面下的一簇簇水生植物，雖然周遭群樹環繞、池邊植物鬱鬱蔥蔥，但都是以倒影呈現，天上的雲朵也是反射在水面上。

1915年，莫內設計了他的「裝飾鉅作」（Grande Décoration）──將一系列巨型睡蓮油畫放在橢圓形的房間裡，形成全景圖，讓觀者有如置身畫中。這項裝置藝術目前陳列在於巴黎橘園美術館的兩個橢圓形展示廳內。

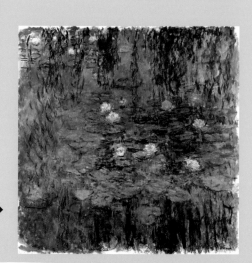

〈藍色睡蓮〉（*Blue Water Lilies*）▶
油畫，1916-1919年
200 x 200 公分

莫內

莫內的作品

# 格局遠大

莫內的很多畫作確實是碩大無朋,因此他不得不特地打造一間畫室,要有巨大的天窗,讓足夠的光線照進來。

〈草地上的午餐〉
（左幅）
（Lunch on the
Grass）
（1865-66年）
418 x 150 公分

〈穿過鳶尾花徑〉
（The Path through
the Irises）
（1914-17年）
200 x 180 公分

〈睡蓮:早晨的垂柳〉
（The Water Lilies: Morning with Willows）
（1915-1926年）
200 x 1275 公分

## 巨浪

即使是莫內最大幅的畫作,和史上由單一藝術家完成的最大油畫〈巨浪〉相比,也只能算是小巫見大巫。這幅畫是克羅埃西亞藝術家杜卡・西羅葛拉維克（Đuka Siroglavic）在2007年繪製的,畫寬6100公尺、高150-170公分,總面積1萬800平方公尺,總重超過5000公斤,光是顏料就超過2500公斤。

克勞德‧莫內

# 04
# 莫內的貢獻

「他的畫絕對會進入羅浮宮，和康斯塔伯與泰納的作品並列。天殺的，他甚至更了不起。他畫出了大地的璀璨虹光。」

——塞尚

# 重要作品

| 1873 | 〈卡蜜兒和長子尚在亞嘉杜的住家花園裡〉 | 浪漫主義<br>(1780-1850) |
| | 〈花園長椅上的卡蜜兒〉 | |
| | 〈亞嘉杜的家〉 | 寫實主義<br>(1840s-1880s) |
| | 〈午餐〉 | |
| | 〈亞嘉杜的野罌粟〉 | 印象派<br>(1872-1892) |
| 1874 | 〈嘉布遣大道〉 | |
| | 〈船上畫室〉 | 後印象派<br>(1880年代初 - 1914) |
| 1875 | 〈撐陽傘的女人〉 | |
| | | 象徵主義<br>(1880−1910) |
| 1876 | 〈穿和服的卡蜜兒〉 | |
| | 〈聖雷札火車站：火車進站〉 | 現代藝術<br>(1860−1960) |
| 1877 | 〈聖雷札火車站〉 | |
| 1880 | 〈布蘭琪‧霍西德〉 | 新藝術運動<br>(1890-1905) |
| 1885 | 〈針狀石和大巖門〉 | |
| 1886 | 〈撐陽傘的女人，面朝左側〉 | 野獸派<br>(1905-1910) |
| 1891 | 〈夏末早晨的乾草堆〉 | 表現主義<br>(1905-1933) |
| | 〈艾伯帝河岸邊的白楊樹，秋景〉 | |
| 1893 | 〈盧昂大教堂〉 | 立體派<br>(1907-1922) |
| 1898 | 〈查令十字橋〉 | |
| 1899 | 〈吉維尼的日本橋和睡蓮池〉 | 未來主義<br>(1909-1920 年代末) |
| 1901 | 〈倫敦萊斯特廣場的夜晚〉 | |
| 1904 | 〈倫敦國會大廈，霧景〉 | 達達主義<br>(1916-1924) |
| 1907 | 〈睡蓮〉 | |
| 1908 | 〈威尼斯達里奧宮〉 | 包浩斯設計<br>(1919-1933) |
| | 〈威尼斯大運河和安康聖母聖殿〉 | |
| 1913 | 〈吉維尼的家〉 | |
| 1916 | 〈藍色睡蓮〉 | |
| 1917 | 〈粉紅雲朵下的黃色鳶尾花〉 | |
| 1920-26 | 〈睡蓮池系列〉 | |
| 1922 | 〈吉維尼的玫瑰花架小徑〉 | |
| 1926 | 〈吉維尼的日本橋〉 | |
| | 〈傍晚的睡蓮池〉（左幅） | |

# 起點

**新古典主義 約1770-1860年**
賈克一路易·大衛（Jacques-Louis David）
尚一奧古斯特·安格爾（Jean-Auguste-Dominique Ingres）
約書亞·雷諾茲爵士（Sir Joshua Reynolds）
伊莉莎白·勒布倫（Elisabeth Louise Vigée-Lebrun）

**浪漫主義 約1790-1850年**
法蘭西斯可·哥雅（Francisco de Goya）
威廉·布萊克（William Blake）
尤金·德拉克洛瓦（Eugène Delacroix）
卡斯帕爾·佛烈德利赫（Caspar David Friedrich）

從歷史脈絡來看，莫內和他那些石破天驚的印象派同儕正好處於一場藝術巨變的核心時期。原本盛行的新古典主義以嚴謹樸實的手法描繪經典事件、人物和主題，但18世紀的浪漫派改變畫風，凸顯了英雄色彩。

19世紀，工業條件與社會狀態都急速改變，浪漫的個人主義衰微，忠實記錄日常生活的寫實主義於是興起。

這股風潮繼而促成了印象派的誕生。印象派畫家試圖捕捉稍縱即逝的光影，畫風較為鬆散而不嚴謹。他們運用明亮、非自然主義的色彩，最後又被更抽象的藝術風格取代——到了20世紀，繪畫主題已經背離了大自然，趨向非具體情感和超現實意象的表達。

**象徵主義 約1880-1910年**
古斯塔夫·莫羅（Gustave Moreau）
阿諾·勃克林（Arnold Böcklin）
費迪南·霍德勒（Ferdinand Hodler）
麥克斯·克林格爾（Max Klinger）

**野獸派 約1905-1910年**
亨利·馬諦斯（Henri Matisse）
亞伯特·馬爾凱（Albert Marquet）
莫里斯·弗拉芒克（Maurice de Vlaminck）
安德烈·德蘭（Andre Derain）

**立體派 約1907-1922年**
畢卡索
喬治·布拉克（Georges Braque）
胡安·格里斯（Juan Gris）
費南·雷捷（Fernand Leger）

**表現主義 約1905-1933年**
梵谷
高更
愛德華·孟克（Edvard Munch）
伊更·席勒（Egon Schiele）

**達達主義 約1916-1924年**
尚·阿爾普（Jean Arp）
亨利－羅伯特－馬歇爾·杜尚（Henri-Robert-Marcel Duchamp）
麥克斯·恩斯特（Max Ernst）
法蘭西斯·畢卡比亞（Francis Picabia）

# 莫內在
# 藝術界的位置

**超現實主義 約1924-2004年**
曼·雷（Man Ray）
赫內·馬格利特（René Magritte）
薩爾瓦多·達利（Salvador Dali）
伊夫·坦基（Yves Tanguy）

**美國哈德遜河派 約1825-1875年**
湯瑪斯·科爾（Thomas Cole）
亞伯特·比爾施塔特（Albert Bierstadt）
福德雷克·丘奇（Frederic Edwin Church）
艾舍·杜蘭（Asher Durand）

**寫實主義 1830-1880年代**
古斯塔夫·庫爾貝（Gustave Courbet）
尚一弗朗索瓦·米勒（Jean-François Millet）
奧諾黑·杜米埃（Honoré Daumier）
伊利亞·列賓（Ilya Repin）

**前拉斐爾派（又譯為前拉斐爾兄弟會）1848-1855年**
威廉·亨特（William Holman Hunt）
約翰·米萊（John Everett Millais）
丹提·羅塞蒂（Dante Gabriel Rossetti）
福特·布朗（Ford Maddox Brown）

**英國風景畫派 1700-1900年**
約翰·康斯塔伯（John Constable）、約瑟夫·泰納（Joseph Mallord Willian Turner）、科琴斯（JR Cozens）、湯瑪斯·庚斯博羅（Thomas Gainsborough）

**巴比松畫派（法國）1830-1875年**
柯洛（Jean-Baptiste Camille Corot）
盧梭（Theodore Rousseau）
多比尼（Jean-François Daubigny）
米勒（Jean-François Millet）

**印象派 1872-1892年**
瑪麗·卡薩特（Mary Cassatt）
**莫內**
竇加
希斯里
畢沙羅
卡耶博特
雷諾瓦
貝絲·莫莉索（Berthe Morisot）

**現代藝術 約1860-1960年**

**英國肯頓鎮藝術家 1905-1920年**
華特·席格（Walter Sickert）
史班瑟·戈爾（Spencer Gore）
華特·貝耶斯（Walter Bayes）
羅伯特·貝文（Robert Bevan）

**美國印象畫派 約1880-1900年**
喬治·英內斯（George Inness）
詹姆斯·惠斯勒（James McNeill Whistler）
亨利·蘭格（Henry Ward Ranger）
瑪麗·卡薩特（Mary Cassatt）

**後印象派 約1880-1914年**
保羅·尚（Paul Cézanne）
亨利·土魯斯－羅特克（Henri de Toulouse-Lautrec）
莫里斯·尤特里羅（Maurice Utrillo）
喬治·秀拉（Georges Seurat）

**日本浮世繪 約1603-1867年**
葛飾北齋
歌川廣重
歌川豐春

**義大利未來主義 1909-1920年代**
卡洛·卡拉（Carlo Carrà）
葛拉科莫·巴拉（Giacomo Balla）
吉諾·塞韋里尼（Gino Severini）
安貝托·薄邱尼（Umberto Boccioni）

**新印象派 1880年代**
喬治·秀拉
保羅·希涅克（Paul Signac）
畢沙羅
亞伯特·杜布瓦－皮列（Albert Dubois-Pillet）

**新藝術運動 約1890-1905年**
朱爾·謝雷（Jules Chéret）
阿方斯·慕夏（Alphonse Mucha）
古斯塔夫·克林姆（Gustav Klimt）
奧伯雷·比亞茲萊（Aubrey Beardsley）

**英國漩渦主義約1914-1915年**
博西·路易斯（Percy Wyndham Lewis）
大衛·博堡（David Bomberg）
傑可·愛普斯坦（Jacob Epstein）
愛德華·瓦茲沃思（Edward Wadsworth）

**點彩畫派（又稱點描派或分色主義）1884-1900年**
喬治·秀拉
保羅·希涅克（Paul Signac）
亨利·克羅斯（Henri-Edmond Cross）
馬西米蘭·盧斯（Maximilien Luce）

**德國包浩斯設計學校 1919-1933年**
華特·格羅佩斯（Walter Gropius）
保羅·克利（Paul Klee）
瓦西利·康丁斯基（Wassily Kandinsky）
李歐奈·費寧格（Lyonel Feininger）

# 最嚴苛的批評者

**15** 幅被毀的畫作在1908年的價值為 **$100,000** 美元

換成今天，等於是 **$2,631,578.95** 美元！

儘管莫內筆下的吉維尼花園寧靜祥和，但他曾在1908和1909年毀了超過30幅睡蓮畫作——是他八年的心血結晶。他拿刀割爛了那些畫，因為他認為它們不夠好，不能拿出去給大眾和畫評家看。

超過 **30** 幅〈睡蓮〉畫作被毀

莫內

80

# 其他也毀了自己作品的藝術家……

## 法蘭西斯·培根
### (Francis Bacon)
### (1909－1992)

這位生於愛爾蘭的英國具象派畫家毀了自己大部分的早期畫作。他去世後,人們在他的畫室裡發現了100幅被刀割破的油畫。

## 畢卡索
### (1881-1973)

這位西班牙畫家尚未成名前,因為買不起新的畫布,會將他不滿意的作品塗掉重畫。

# 莫內的
# 作品多嗎？

# 梵谷

## 最多產的也許是……
# 畢卡索

# 2,500 : 40 : 62.5

幅畫 : 年 : 幅/每年　■ =100幅畫

# 2,100 : 10 : 210

幅畫 : 年 : 幅/每年　■ =100幅畫

# 13,500 : 75 : 180

幅畫 : 年 : 幅/每年

外加……
10000件印刷和雕版畫
34000張書本插圖
300件雕刻和陶藝品

■ =250幅畫

莫內的貢獻

**美國華盛頓特區，國家藝廊**

收藏的莫內作品包括：
- 〈亞嘉杜〉（1872）
- 〈在盧昂的塞納河乘船〉
  （1872-1873）
- 〈維特耶的塞納河岸〉
  （Banks of the Seine,
  Vetheuil，1880）
- 〈盧昂主教堂，西面〉
  （Rouen Cathedral, West
  Façade，1894）
- 〈陰天的滑鐵盧大橋〉（1903）

**美國，波士頓美術館**

## 36 件作品

包括：
- 〈穿和服的女人〉（1876）
- 〈亞嘉杜花園內的莫內夫人和小
  孩〉（Camille Monet and a
  Child in the Artist's Garden
  in Argenteuil，1875）
- 〈睡蓮〉（1905）
- 〈雪後的乾草堆〉（1891）
- 〈盧昂大教堂〉（若干幅）

**美國紐約，大都會博物館**

## 40 件作品

包括：
- 〈聖阿得列斯的花園陽台〉
  （Garden at Sainte-
  Adresse，1867）
- 〈睡蓮池上的日本橋〉（1899）
- 〈白帆風景〉（Houses on the
  Achterzaan，1871）
- 〈亞嘉杜的罌粟花田〉（Poppies
  at Argenteuil，1875）
- 〈塞納河的早晨，吉維尼附近〉
  （1897）
- 〈日光下的盧昂主教堂，正門〉
  （Rouen Cathedral: The
  Portal, Sunlight，1894）
- 〈花園長椅上的卡蜜兒〉（1873）
- 〈勒克蘭奇醫生〉（Dr.
  Leclenché，1864）

**英國愛丁堡，蘇格蘭國家畫廊**
- 〈雪後的乾草堆〉（1891）

**英國倫敦，國家藝廊**
- 〈蛙塘的泳客〉（1869）

**英國倫敦，泰德不列顛美術館**
- 〈睡蓮〉（1916-26）

**巴西，聖保羅美術館**
- 〈日本橋〉（1920-1924）
- 〈艾伯帝河上的獨木舟〉（Canoe
  on the Epte，1890）

# 莫內的作品
# 在哪裡？

莫內是偉大的印象派畫家，而且作品產量驚
人，因此畫作不只在歐洲，甚至在世界各地的
許多藝廊和博物館都看得到。這裡只列出幾個
有莫內作品常設展的主要地點。

莫內

**法國巴黎，馬摩丹博物館**

# 94 幅畫作、29 幅素描、2 組調色盤

- 〈印象·日出〉（1872）
- 〈睡蓮〉（1915）

**法國，盧昂美術館**

- 〈灰濛天氣下的盧昂大教堂正面和阿爾伯塔〉（1894）
- 〈維雷港的塞納河〉（Le Saine à Port-Villez，1894）
- 〈1878年6月30日，聖德尼街的節日〉（Fête Du 30 Juin 1878 Rue Saint-Denis，1878年左右）

**法國巴黎，奧賽美術館**

# 88 件作品

包括：
- 〈草地上的午餐〉（1865/66）
- 〈花園裡的仕女們〉（1866）
- 〈喜鵲〉（The Magpie，1868/69）
- 〈罌粟花〉（1873）
- 〈盧昂主教堂〉（1893）
（以及莫內的一些早期作品）

**法國，韋爾農博物館**
位於韋爾農，距離吉維尼鎮約5公里

- 〈睡蓮〉（圓形作品，1908）
- 〈普爾維爾的懸崖，落日〉（Cliffs at Pourville at Sunset，1896）
（這裡也收藏了布蘭琪·霍西德·莫內的畫作）

**荷蘭奧特洛，克勒勒－米勒博物館**

- 〈船上畫室〉（1874）
- 〈少女米爾古特的肖像〉（Portrait of Mlle Guurtje van de Stadt，1871）

**日本東京，國立西洋美術館**

# 17 件作品

包括：
- 〈普爾維爾的大風浪〉（Heavy Sea at Pourville，1897）
- 〈亞嘉杜的雪〉（1875）
- 〈睡蓮〉（1916）
- 〈陽光下的白楊樹〉（1891）
- 〈查令十字橋〉（1902）
- 〈黃色鳶尾花〉（1914-17年左右）
- 〈維特耶〉（1902年左右）

**法國巴黎，橘園博物館**

鎮館之寶：
- 〈睡蓮〉系列（1920-26）
（八幅畫作分別陳列於相連的兩個橢圓形展示廳中，由上方的自然光照亮）

**德國，布萊梅美術館**

- 〈卡蜜兒〉（1866）

**澳洲坎培拉，澳洲國立美術館**

- 〈乾草堆，中午〉（1890）
- 〈睡蓮〉（1914-1917年左右）

莫內的貢獻

85

愛麗絲·霍西德　布蘭琪　厚塗顏料

印象·日出　吉維尼　色彩

盧昂大教堂　翡翠綠　桑丹

老煙槍　風車

莫內

巴　吉　爾

傷寒　璧埵

維爾　六名繼子女

克勞德

亞嘉　杜　系列　畫　日本橋

納達爾　杜朗—盧埃爾　倫敦　鉛白　分色

群葉

光線　白楊木　陽傘

畫布　肺癌

卡耶博特

莫內

日內瓦

卡蜜兒　兒　維特耶　尚　光金·布丹　巴　黎

塞納河　克勒茲河谷

諷刺漫畫家　米　歇爾

克洛德·莫內圖繪畫列

深草茜紅　裝飾鉅作

勒哈維爾哈哈　園藝師　威尼斯　身無分文的藝術家

建藍

視力衰退　戶外繪畫　托

船上畫室　鈷藍　巴拿馬帽　大鬍子　泳客

印象派　藝術　強迫症

頑固　香煙　涂爾慕奇　朱紅　普瓦西　艾特塔　瑪麗珍姑媽　園藝　諾曼第

# 他們的畫值多少錢？

2016年，莫內的〈稻草堆〉（*Grain-stack*，1891年）在英國倫敦的佳士得拍賣會上售出，成為最貴的莫內作品。這高昂的售價雖然已經比拍賣名單上的另一件莫內作品貴了100萬美元，但還是不足以讓這位已故藝術家的作品擠進史上最貴畫作前十名。前十名的價格從1億5200萬美元起跳，最高達到令人咋舌的3億美元。

蓮油畫，還有一幅是他的早期作品〈亞嘉杜的鐵道橋〉。

## 〈妳何時結婚？〉（*When Will You Marry?*）
**保羅‧高更**
1892年作，2015年售出

## 〈玩紙牌的人〉（*The Card Players*）
**保羅‧塞尚**
1892/3年作，2011年售出

## 〈第6號作品（紫、綠、紅）〉（*No. 6，Violet, Green and Red*）
**馬克‧羅斯科（Mark Rothko）**
1951年作，2014年售出

## 〈阿爾及爾的女人（O版）〉（*Les Femmes d'Alger，Version O*）
**帕布羅‧畢卡索**
1955年作，2015年售出

## 〈側臥的裸女〉（*Nu Couché*）
**亞美迪歐‧莫迪里亞尼**
1917/18年作，2015年售出

## 〈1948〉（*1948*）
**傑克森‧波拉克（Jackson Pollock）**
1948年作，2006年售出

## 〈女人III〉（*Woman III*）
**威廉‧德‧庫寧（Willem de Kooning）**
1953年作，2006年售出

## 〈夢〉（*Le Rêve*）
**帕布羅‧畢卡索**
1932年作，2013年售出

## 〈艾蒂兒肖像一號〉（*Portrait of Adele Bloch-Bauer I*）
**古斯塔夫‧克林姆（Gustav Klimt）**
1907年作，2006年售出

## 〈嘉舍醫生的畫像〉
**文森‧梵谷**
1890年作，1990年售出

莫內

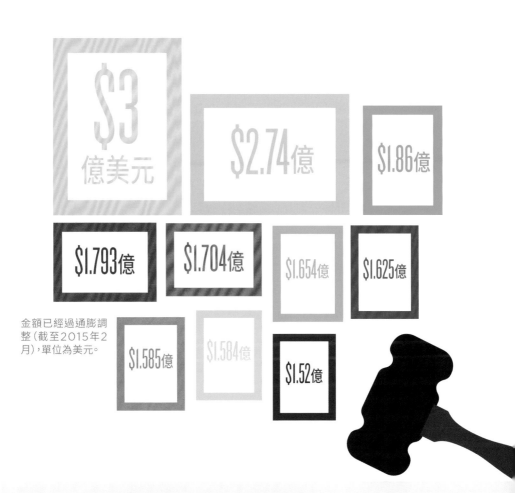

$3億美元

$2.74億

$1.86億

$1.793億

$1.704億

$1.654億

$1.625億

金額已經過通膨調整（截至2015年2月），單位為美元。

$1.585億

$1.584億

$1.52億

# 莫內最昂貴的五件畫作:

**01** $8140萬美元 〈乾草堆〉 (1891年作)

**02** $8040萬美元 〈睡蓮池〉 (1919年作)

**03** $5390萬美元 〈睡蓮〉 (1906年作)

**04** $4380萬美元 〈睡蓮〉 (1905年作)

**05** $4140萬美元 〈亞嘉杜的鐵道橋〉 (1873年作)

# 莫內的住家和花園

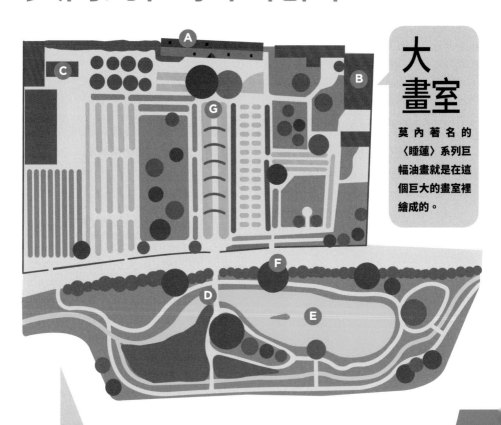

## 圖解

- Ⓐ 主屋
- Ⓑ 大畫室
- Ⓒ 第二畫室
- 〇 花圃
- Ⓓ 日本橋
- Ⓔ 蓮花池
- Ⓕ 垂柳
- Ⓖ 諾曼底園
  （Clos Normand）

## 諾曼第，吉維尼鎮

莫內熱愛園藝，且對花草知識豐富，不但從專家那裡購買種子和植物，也從國外進口稀有品種。除了請家人協助外，他還雇用了六名園丁，但園內的澆花除草都由他一手包辦。

莫內在1926年辭世後，他的吉維尼故居就由他唯一還在人世的兒子米歇爾繼承。但米歇爾忙著籌畫非洲的獵遊之旅，這塊地產就交由莫內的繼女（也是兒媳）布蘭琪和園丁領班路易‧列布萊（Louis　Lebret）共同照顧。布蘭琪在1947年過世時，這裡的花園幾乎已經完全荒廢了。1966年，米歇爾車禍身亡，由於沒有子嗣，這座宅院和裡面的收藏品就捐贈給了法蘭西藝術學院。

1977年起，曾經修復凡爾賽宮的傑拉爾德‧范德‧肯普（Gerald van der Kemp）在美國金主的捐助下，致力於重建莫內吉維尼的故居和花園。1980年6月1日，莫內基金會成立，莫內故居就此開放大眾參觀。

**每年訪客人數**
# 500,000

# 人物小傳

## 喬治・克里蒙梭
### (George Clémenceau)
### (1841–1929)

法國政治家，一次大戰時領導法國作戰，並於1906到1909年、1917到1920年兩度出任法國總理。他和莫內是莫逆之交，在1923年說服莫內進行白內障手術，居功甚偉。

## 古斯塔夫・杰夫洛伊
### （Gustave Geffroy）
### (1855–1926)

身兼記者、小說家、歷史學者與藝評家的杰夫洛伊出生於巴黎，是印象派運動的積極擁護者。1886年，他在布列塔尼外海的拜耳安美島（Belle-île-en-Mer）認識了莫內並成為朋友，當時莫內正在島上畫海岸邊的懸崖景致。

## 喬治・德・貝里歐
### (Georges de Bellio)
### (1828–1894)

祖籍羅馬尼亞的貝里歐是個順勢療法醫師，也是最早購買印象派作品的收藏者之一。他既是莫內、馬奈、畢沙羅、希斯里的醫生，也是他們的朋友，在1874年的印象派畫展中買下了〈印象・日出〉。

## 保羅・杜朗－盧埃爾
### (Paul Durand-Ruel)
### (1831–1922)

第一位支持印象派藝術家的法國藝術商。普法戰爭時期，他和莫內先後逃到倫敦避難，兩人因此結緣。杜朗－盧埃爾後來在倫敦的新龐德街為印象派畫家舉辦了第一場大型聯展。

## 尤金・布丹
### (Eugène Boudin)
### (1824–1898)

布丹擅長畫海景，是法國最早推廣戶外繪畫的風景畫家之一。他在莫內17歲時和他結為好友，說服莫內捨棄諷刺漫畫，改畫自然景觀。兩人一輩子都是朋友。

## 雷諾瓦
### (Pierre-Auguste Renoir)
### (1841–1919)

1862年，雷諾瓦前往巴黎學美術，在那裡認識了莫內。這兩位好友時常並排架著畫架，對著同樣的風景作畫。雖然雷諾瓦後來是以優美細膩的肖像畫聞名，但兩人在印象派的發展上都擔任了舉足輕重的角色。

## 尚·巴吉爾
## (Jean Frédéric Bazille)
## (1841–1870)

生於一個富裕家庭，因沒有通過醫學考試，轉而學習藝術。他在葛列爾的畫室認識了莫內，兩人成為至交，且經常慷慨幫助他這位經濟窘迫的同學。28歲就英年早逝。

## 愛麗絲·霍西德
## (Alice Hoschedé)
## (1844–1911)

百貨業主厄斯特·霍西德的妻子，兩人育有六個小孩，不過由於這兩家打從1877年後就住在一起，有人懷疑這一年出生的尚·皮爾很可能是莫內的骨肉。1891年，愛麗絲和莫內結為夫妻。

## 古斯塔夫·卡耶博特
## (Gustave Caillebotte)
## (1848–1894)

生在巴黎的富貴家庭，經濟無虞，藝術工作無須仰賴他人贊助。本身的畫風偏向寫實主義，但對同時代的印象派畫家熱情擁護。他不只幫忙支付莫內畫室的租金，還於1875年買下莫內的第一幅作品。

## 布蘭琪·霍西德·莫內
## (Blanche Hoschedé-Monet)
## (1865–1947)

嫁給莫內的長子尚，所以既是莫內的繼女也是兒媳，後來成為莫內的助手和學生。母親愛麗絲和丈夫尚雙雙過世後，她回到吉維尼照顧莫內，直到他辭世。

## 卡蜜兒·唐斯約
## (Camille-Léonie Doncieux)
## (1847–1879)

十幾歲時就成為雷諾瓦、馬奈和莫內的模特兒，後來嫁給莫內。她在1867年和1878年先後為莫內生下了長子尚和次子米歇爾，身體虛弱的的她後來由愛麗絲照顧，但還是在1879年與世長辭，原因不明，有可能是死於肺結核或骨盆癌。

## 蘇珊·霍西德·莫內
## (Suzanne Hoschedé-Monet)
## (1864–1899)

愛麗絲和厄斯特·霍西德的長女，後來成為繼父莫內最喜愛的模特兒，莫內1886年的作品〈撐陽傘的女人〉畫的就是她。蘇珊在1892年嫁給美國印象派畫家西奧多·艾爾·布特（Theodore Earl Butler）。

 家人

 朋友

# 索引

# 謝誌

**圖片出處**
本出版社感謝以下人士提供圖片。若有疏漏,尚祈見諒。

**25 & 76** *Camille, or The Woman in a Green Dress,* 1866: Photo © Niday Picture Library / Alamy Stock Photo.
**25 & 76** *Breakwater at Trouville, Low Tide,* 1870: Photo © PRISMA ARCHIVO / Alamy Stock Photo.
**36** *The Studio Boat,* 1874: Photo © Niday Picture Library / Alamy Stock Photo.
**36** *Banks of the Seine, Vétheuil,* 1880: Photo © Everett – Art / Shutterstock.com.
**37** *The Seine at Giverny,* 1897: Photo © Everett – Art / Shutterstock.com.
**48 & 68-69** *The Japanese Bridge,* 1899: Photo © John Baran / Alamy Stock Photo.
**49** *Inside Kameido Tenjin Shrine (Kameido Tenjin Keidai), No. 65 from One Hundred Famous Views of Edo,* 1856: Photo © Brooklyn Museum.
**54** *Carnival, Boulevard des Capucines,* 1873: Photo © Everett – Art / Shutterstock.com.
**56-57** *The Bridge at Argenteuil,* 1874: Photo © Everett – Art / Shutterstock.com.
**59** *Argenteuil,* 1875: Photo © Everett – Art / Shutterstock.com.
**60-61** *The Promenade, or Woman with a Parasol,* 1875: Photo © Everett – Art / Shutterstock.com.
**63** *Charing Cross Bridge (overcast day),* 1896-1897: Photo © Artepics / Alamy Stock Photo.
**63** *Morning on the Seine, near Giverny,* 1900: Photo © Artepics / Alamy Stock Photo.
**66** *Grainstacks at the End of Summer, Morning Effect,* 1891: Photo © Everett – Art / Shutterstock.com.
**70** *Blue Water Lillies,* 1916-1919: Photo © Everett – Art / Shutterstock.com.
**76** *Impression: Sunrise,* 1872: Photo © Everett – Art / Shutterstock.com.

**譯者簡介**
席玉蘋,筆名平郁,政治大學國貿系畢業,美國德州理工大學企業管理碩士。雖然學商,喜愛文字遠勝數字,四度獲得文建會梁實秋文學獎譯文、譯詩獎。現居高雄,專事寫作,譯作五十餘部。喜歡在兩種語言之間遊走的感覺;每當譯出一段好文字,但覺波光粼粼、繁花盛草,彷彿大自然就在面前湧動,就像莫內的畫。
歡迎來信指教:lorashyi0206@yahoo.com.tw